猴大小・千沒沒

林煥彰 詩畫集

推薦序
我們活著是為了讓詩活著

詩人、教授、明道大學人文學院院長／蕭蕭

與林煥彰（1939-）相認識，是在「龍族詩社」結社（1971）之前，超過半世紀的友情，淡水中有真淳，平凡裡也有一些深刻的印記。

一個國小畢業生從宜蘭礁溪鄉下來到台北，偏居在南港、汐止地區，林煥彰憑甚麼能在詩壇掙得一席之地？如果前行代詩人把「詩」當作他們的宗教、一輩子的信仰，介乎前行代與中生代之間，尷尬的群族、獨立無所依傍的少年，似乎也有這樣的體認，「詩是生活」應該是林煥彰一生最佳的寫照。他相信生活中有「詩」，他相信「詩」可以給他活存的能量。

最新的詩集《猴子，不穿衣服——小詩・沒大・沒小》可以證明這種說法。據他說，詩集原來要叫做《小詩・沒大・沒小》，原來只是最近兩年（2014-2016）所寫作品的合集，以「沒大沒小」來稱呼這些作品，因為這集詩作大部分是他近年來努力鼓吹的六行小詩，小部分增多了幾行，更小一部分以散文詩呈現，他一統納入，所以有「沒大沒小」的感覺。其實，講河洛話的我們一看「沒大沒

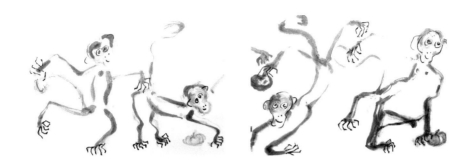

小」，心中清楚：這是長輩用來訓誨孩子的話，指責孩子心中沒有尊卑的觀念，近乎「目無尊長」的意思。林煥彰藉這句話來自我解嘲，他的詩，他的畫，就是他自己，他自己想的，自己寫的，自己畫的，素人的形象。這讓我想起管管（管運龍，1929-），他自稱是「詩壇的孫悟空」，石頭縫中蹦出來的，沒有傳承，沒有包袱，不受任何束縛、拘囿，我說的算，我畫的算，我就是我自己，我就是詩。這兩位詩人，在這點上是相通的。他們各有自己的一片天，憑他們的稟賦，憑他們的自信，憑他們的好學好問，成就自己。

「沒大沒小」，有一點自我調侃，更多一點自信豪氣。這就是林煥彰心中所存有的：「詩」（包括畫）可以給他活存的能量。

不過，這《小詩・沒大・沒小》終究只成為副標題，因為他後來想要納入他從羊年就開始畫的「千猴圖」，他希望可以跟羊年出版的《吉羊・真心・祝福》相配成套，詩畫同時呈現，詩集之名就定為《猴子，不穿衣服──小詩・沒大・沒小》。以我浸淫在學院中要求整齊、整飭的習慣，說不定我會調整為《千猴・沒大・

沒小》，與羊年的《吉羊‧真心‧祝福》搭配得有模有樣。小時候，祖母最常說我的，就是「你呀，大尾烏魚」，「你呀，大尾鱸鰻」，「你這個猴齊天」，可見我也曾是不易馴服的。在文學藝術上，創作，還是不要被馴服的好。

雖然我可以算是「千猴圖」的首位策展人，我策畫3月2日至16日在明道大學圖書館展出「千猴圖」，策畫幼兒園的小朋友隨他塗鴉，大學生跟他學構圖、學設計、學心境，玩線條、玩色彩、玩創意，約集中學老師與林煥彰在童詩教學上互動，我也喜歡那種隨興勾勒而猴形千變、詩意無限的創意。但我還是回歸他的「詩是生活」這一主軸為好。

在這本詩畫集裡，林煥彰放置了兩首「序詩」，一首是〈猴子，不穿衣服〉的手稿，稱為「序畫」，詩人、畫家點出一個存在已久的事實，大家習知的畫面，竟然可以憑此成詩、成畫，美，已然存在，只是缺少發現，其此之謂乎？或者是另一類的「國王的新衣」，很多人被亂糟糟的社會「社會化」了，童稚的心、天真的眼被矇蔽了？或者，「不穿衣服」，不被約束的自在，才是詩藝術真正的靈魂？

另一首是〈要，不要〉的手稿，稱為「序詩」手稿：

不要讀我的詩，

請讀我的心；

詩，用文字堆疊

心，是血肉生

我的詩，已經死了

我的心，還在淌血……

　　這首詩可以視為林煥彰近期的詩觀。「詩」早於詩而存在，期望的是讀者懂我的心，不是去計較我的文字，文字只是詩的載體，很多的詩可以用文字堆疊而成，但重要的是有沒有為別人的存在而存在的那顆有血有肉的心？這樣的一顆心才是詩。

　　這種詩與死、活的辯證，此詩集中還有兩首，值得深入思考，藉此可以了解「沒大沒小」的林煥彰真的「沒大沒小」嗎？

〈活著，寫詩〉

什麼都會死，

只有詩才能活著；

寫詩，她會比你

活得更久。

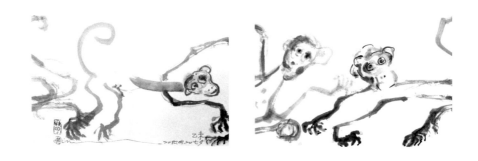

〈要什麼──自勉題詞在名片背面〉

活著，寫詩
死了

讓詩活著。

詩人可以不幸，詩家卻要長幸；詩人歲數有定，詩卻可能進入
永恆。詩人林煥彰是抱著這種認知在寫詩，所以，他讓生活有詩，
讓生活裡的時時刻刻都有詩，舉手畫畫、揮毫，都是詩，投足臺灣
境內、境外，都是詩。

以這部詩集來看，他有「物件‧物語」這樣的作品，襪子、鞋
子、褲子，何物不可入詩？他有〈農民心事〉這樣的詩作，「？！
＋－」，哪種符號不可替換生物？所以，在這部詩集裡，「整夜。
雨路過我住的山區……雨，路過 路過我的心，穿透時間空間」
（〈雨，路過〉），「風，高過。高過晨起的陽光，……高過，
我已完全不絕望的重複」（〈風，高過〉），「雲，想過隨風飄

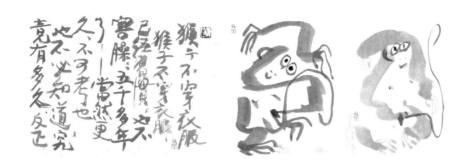

泊……雲，想過河中的一條魚兩條魚三條魚無數不再見證的魚和雨，都想過」（〈雲，想過〉）。平凡卻又出乎一般人的思緒，〈雨，路過〉，〈風，高過〉，〈雲，想過〉，都是有趣的擬人化想像；〈上上下下〉，〈長長短短〉，〈左左右右〉，也可以成為詩的入口。2015年8月23日煥彰失去髮妻，妻後百日的時間裡他寫了〈日常・無常・如常〉十二首散文詩、〈妻後〉十首六行小詩，椎心的撞擊，悲戚的日子，是個人的無常，拉遠距離，未嘗不是群體的日常，七十八歲的生活讓林煥彰如常行事，如實記錄，他以整冊詩集見證自己一生的信仰：「生活是詩」，喜怒哀樂生離死別，如實記錄，都是詩。「詩是生活」，不唱高調，不談理論，隨興裎露，隨意揮灑，我們活著是為了讓詩活著。

2016年天清地明之日　寫於四歡山之前

詩人、老友蕭蕭序中說的有理，點醒了我的本意，
書名即順理成章，改為《千猴・沒大・沒小》。

煥彰附註

推薦序
沒有年齡界限的兒童時光

詩人、教授、時空藝術會場創辦人／葉樹奎

　　舞台上的貓天使，正在演著「童詩變裝秀」的貓劇。時間是2008年的8月，我在養病中，意外地進入了兒童時光。

　　因為林煥彰老師《貓畫・畫貓》的時空詩畫展，引來了小朋友和老朋友的童心詩興，「鬥陣」吟唱演舞，以詩展開了遊戲與創作的樂趣。

　　恍惚之中，忽然聽見了「小貓走路沒有聲音」的神秘節奏。林煥彰的兒童詩，啟發了孩子的靈感，輕輕的踩踏，小貓走路，沒有聲音，轉變成活潑的音符，聽覺印象：

　　　　小貓走路沒有聲音，……

　　　　媽媽說，……

　　　　那是最好的皮做的，……

　　　　（小朋友靈動的表演，詩的變奏）

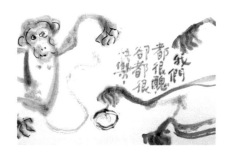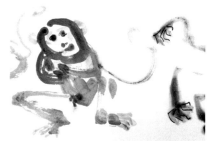

　　大約十年前，我在六十歲之後，因為生病，以靜慢觀照養心，不解世事而漸成癡白，沒想到時光倒流，我竟自覺返老還童，還沾沾竊喜，偶爾與朋友私語探問光陰，也只敢試言止於森林松鶴閑雲之交。（怕誤導老少以為進入了時空隧道！）

　　和林煥彰老師的特殊緣份就在這時間，他年長我七歲，我記得那天他好像剛過七十生日，我們認識得晚嗎？但真的是從那裏才開始的。他成為我「兒童」的朋友，也是老師，我可以和他說童話，談貓說猴子探時空和孫悟空。貓，是說不完的話題，他是「貓詩人」，說心中有一百萬隻貓，身邊卻沒有，曾經有過的一隻，卻是在「很久很久以前」。那時候，我身邊有一隻貓，現在卻沒有，貓，似乎也關聯著時間與空間。詩人，有穿透時空的眼睛。

　　《貓畫・畫貓》時空詩畫展時，他寫下了〈貓的眼睛〉：

　　貓在黑暗裏，什麼都可以不要；

　　牠只要兩顆寶石一樣

發亮的眼睛，穿透夜的時空

孤獨寂寞，都不用害怕；

你知道嗎？

夜被牠穿透了兩個大洞，

黎明提前放射兩道曙光──

〈貓的眼睛〉照亮了宇宙。時間和空間都成了透明，大地晝夜，人間老幼，都不用害怕；年齡，也沒有界限了！

我的返老還童，似乎有了詩的詮釋，可以說嗎？我想，雖然未必清楚明白，但很顯然，不必隱諱，無忌老少。這當然要感謝「貓天使」和「貓詩人」，那樣生動的活力，讓我真正感受到了，詩，沒有界限（不只年齡）的魅力。

林煥彰老師自己寫「兒童詩」，推動「大家來寫詩」的活動，他讀別人的詩，形式上也不局限；由於我自己，出於童心，不太懂事，和他接觸，特別珍惜的，是這無限兒童時光的美好，偶爾見面，也多半童言童語。

「玩，一切都是為了遊戲。」他說。

這是林煥彰2015年在時空詩畫展的主題，畫裏玩詩，詩裏玩畫，說遊戲，卻是玩得率真，想得天真，做得認真。無論撕貼、塗抹，雖然取材自舊紙殘剪，廢物利用，呈現出的，卻是純真趣味和十足的新意。

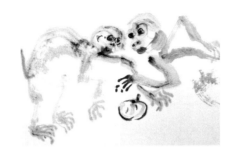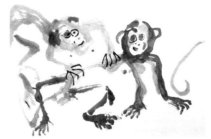

今年是猴年，齊天大聖孫悟空是童年時的最愛，時空迎新春的活動中有「花果山水濂洞」的展覽主題：《洞境花果》。

林煥彰老師筆下的千猴畫展正在明道大學配合校慶展出。

千猴賀歲，變化無窮，不只是在形態上，尤其是妙在隱現之間。

數量對他來說並不是問題，無時生有，有時若無。

稍早，他攜來《三猴舞姿圖》的水墨畫作，濃淡飛白，藏象萬千。

孫悟空拔一毛吹氣就能化分身無數。我問老師，在他自身「法術」之中，能不能猜一下，小孩子可能最愛的是什麼？大人當然知道，每個小孩都不一樣，但是因為我又變成孩童，感覺上他好像就是會變戲法的孫悟空，只想要問美猴王，猜猜我的偶像迷思。我心裏想著「地煞七十二變」中的「隱身術」，是否適合玩「躲貓貓的遊戲」？

西遊記，悟空稱美猴王時有詩曰：

內觀不識因無相，外合明知作有形。

歷代人人皆屬此，稱王稱聖任縱橫。

最近和煥彰老師的猴年童話，都是悟空，既有趣又好玩的話題，美猴王，內觀不識的無相妙悟，以外合明知之形，悠遊縱橫，玩，一切變幻在遊戲之間。

〈小貓走路沒有聲音〉林煥彰童詩原作：

小貓走路沒有聲音，

小貓的鞋子是

媽媽用最好的皮做的；

小貓走路沒有聲音，

小貓知道牠的鞋子是

媽媽用最好的皮做的；

小貓走路沒有聲音，

小貓知道牠的鞋子是

媽媽用最好的皮做的，

小貓愛惜牠的鞋子；

小貓走路沒有聲音，

小貓知道牠的鞋子是

媽媽用最好的皮做的，

小貓愛惜牠的鞋子，

小貓走路就輕輕地輕輕地；

小貓走路沒有聲音，

小貓知道牠的鞋子是

媽媽用最好的皮做的，

小貓愛惜牠的鞋子，

小貓走路就輕輕地輕輕地；

沒有聲音。

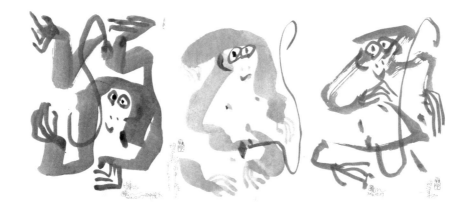

CONTENTS

推薦序　我們活著是為了讓詩活著／蕭蕭　002

推薦序　沒有年齡界限的兒童時光／葉樹奎　008

序詩　016

序畫　018

面向自己　020

襪子──《物件・物語》1.　022

鞋子──《物件・物語》2.　024

褲子──《物件・物語》3.　026

農民心事・三問　028

煮熟的螃蟹　032

貓與夜晚　034

雪在溶化　036

雨，路過　038

風，高過　040

雲，想過　042

上上下下　044

長長短短　046

左左右右　048

活著，寫詩　050

問號　052

冬季休耕　054

隱形眼淚　056

一隻貓的午後——《轉角對話》2.　058

謎樣的藍眼淚——《轉角對話》4.　060

牛角灣的早上——《轉角對話》16.　062

懷中的小提琴　064

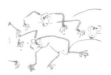

獅子座的兔子——屬兔的獅子　066

日常・無常・如常　068

詩・在黃鶴樓　078

妻後・小詩　088

種我・青春　096

青青・春春　098

我的歌　100

此刻・現在　102

存在非存在　104

我非我，我是我　106

我的故鄉　108

小詩・12　110

有誰來過　112

一字或一行　114

我很開心——為猴子寫詩系列　116

除了玩，還有——為猴子寫詩系列　118

搬，或不搬　120

給　野薑花姑娘——《給　百花的情詩》1.　122

給　蝴蝶花姑娘——《給　百花的情詩》2.　124

給　醉蝶花姑娘——《給　百花的情詩》3.　126

海洋短歌　128

我的血點　132

小詩・沒大・沒小——後記　136

序詩

要、不要 [印] 林煥彰

不要讀我的詩，
請讀我的心；

詩，用文字堆疊
心，是血肉生

我的詩，已經死了
我的心，還在淌血……

（2014.04.28/22:05）[印]

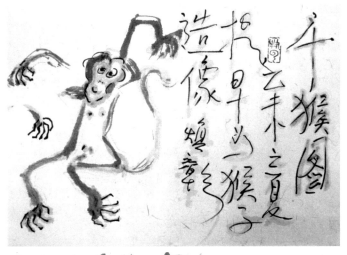

千猴圖（三）

云未之夏
把早此一猴子
造像
媳章

猴子不穿衣服

猴子不穿衣服
已經有幾萬年了，不
曾難過，五千多年
了！當然更
久、不了老了也
也不必知道究
竟有多久反正

序畫

猴子，不穿衣服
　一如猴子寫詩　[印] 林煥彰

猴子不穿衣服，已經習慣
也不害臊；五千多年了——

當然，更久，不可考也
也不必知道，究竟有多久？

作為十二生肖的一員，我們很高興
今年又可大鬧一場……

　　　[印]　2016.01.15 17:57
　　　研究苑

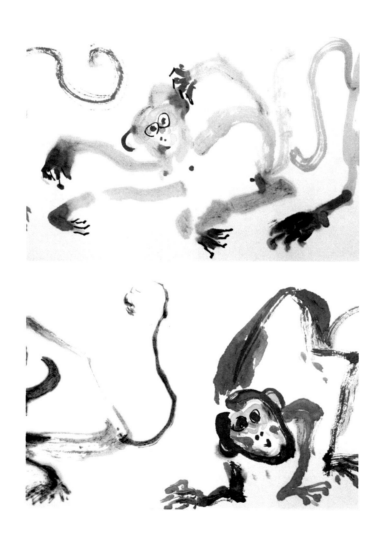

面向自己

一顆小石子，在我心上
是一座山；

我面對孤獨，孤獨也勇於
面對我。

我把我放在自己心上；
我一直帶著自己，走⋯⋯

（2014.09.16/19:40研究苑）

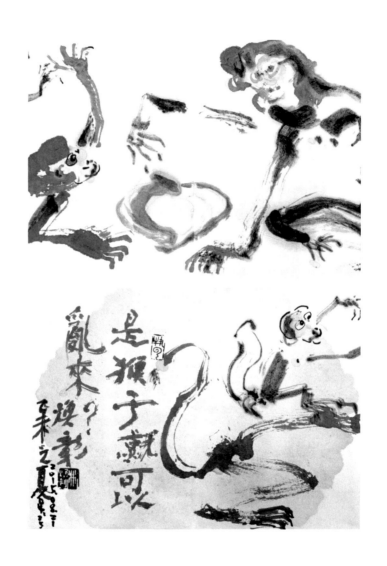

是猴子戴可以
亂來？！

襪子
──《物件‧物語》1.

套在腳板上

我保護你，鞋子說

他會保護我

每天，我們都很親蜜

你磨我

我磨你

（2011.02.09/04:57研究苑）

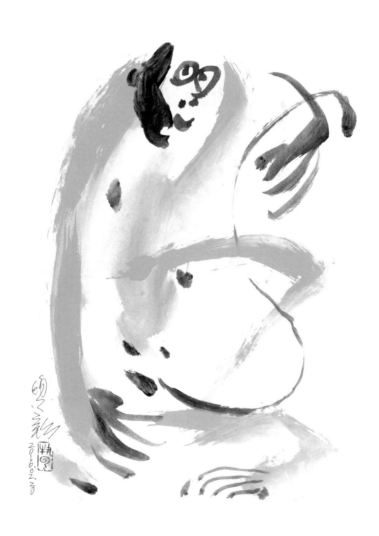

鞋子
──《物件‧物語》2.

磨破皮也要走出去

我的哲學是，走路

沒別的意思，我的思想是

正面的

服務人群，天經地義

磨破皮也要走出去

（2011.02.09/05:05研究苑）

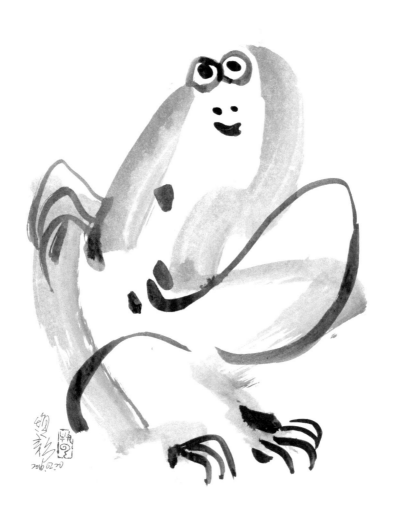

褲子
—— 《物件・物語》3.

不知道，這輩子

我們可以這麼親！

冬天，你就抱緊一點

你和我，形影不離

作為褲子，我會負責到底

作為肉體，你也別客氣。

<div align="right">（2011.02.09/05:34研究苑）</div>

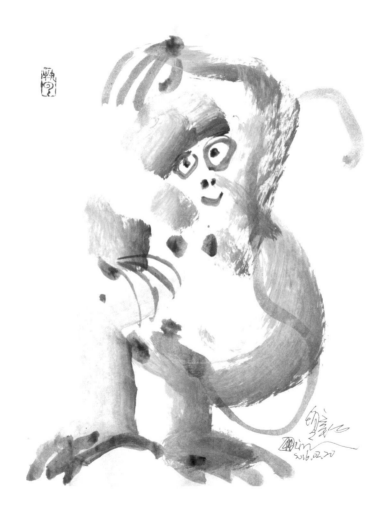

農民心事・三問

（1）耕地發生什麼

一群白鷺，跟在一部耕耘機之後；

之左？？？？？？？？？？？？

之右！！！！！！！！！！！！

?問號低頭，嘆號也低頭！

？！？！？！？！？！？！

什麼事讓牠們一問？一嘆！

（2013.03.19/06:32研究苑）

（2）什麼可以加加減減

＋－＋－＋－＋－＋－

什麼可以＋＋－－加加減減

農民的耕地少了！

商人的房子多了！

？！？！？！？！？！

一群白鷺跟在一部耕耘機之後；之左之右……

<p style="text-align:right">（2013.03.19/07:00研究苑）</p>

（3）答案在哪

？！？！？！？！？！

什麼可大於農人的心事？！

幸福可以＝等於，＋＋－－乎？！

一群白鷺，跟在一部耕耘機之後；

之左之右？＋＋－－之後，還剩幾何

收割之後問號嘆號，剩下之左之右？！

<p style="text-align:right">（2013.03.19/07:17研究苑）</p>

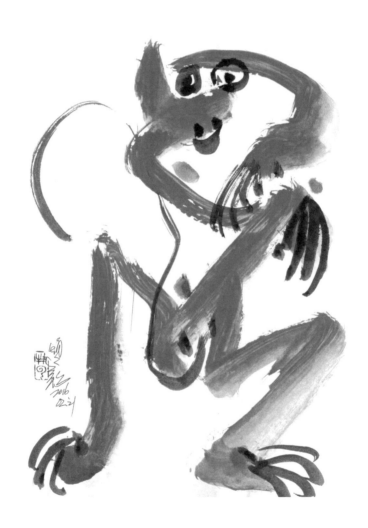

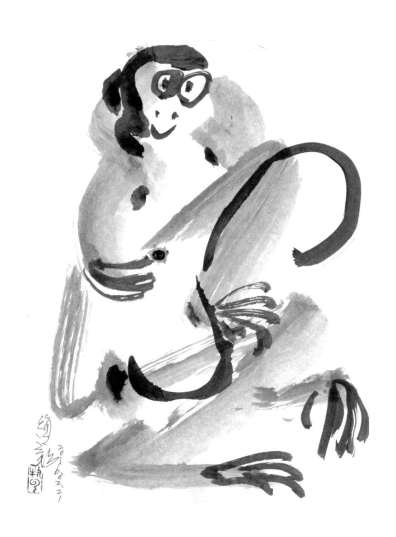

煮熟的螃蟹

螃蟹紅了。

人類的讚美嗎？

牠們說：

太殘忍了！

（2014.09.16/19:35研究苑）

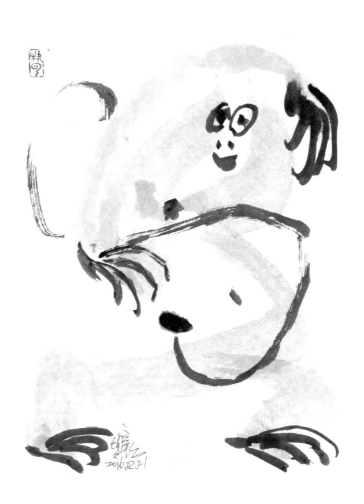

貓與夜晚

白天，我已當了一天
哲學家。

夜晚，我要當詩人
星星，點點，點點

我要陪伴天上的月亮；
她，永遠是孤單。

（2014.04.13/08:13研究苑）

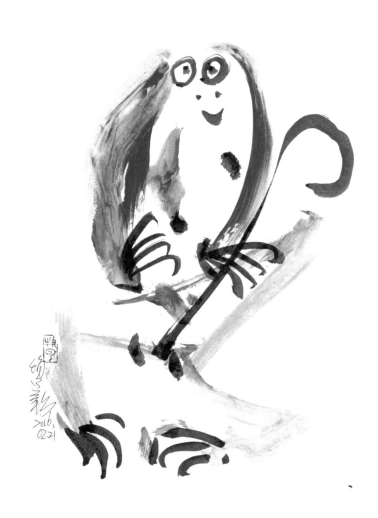

雪在溶化

雪在遠方，雪在雪的故鄉

我在我年老的他鄉！

流浪的起點，在回憶的終站

我枯立我故居不在的柴扉之前；

雪在溶化，溶化之後的我

回不去的童年……

（2014.01.04/18:36在回家的社區巴士上）

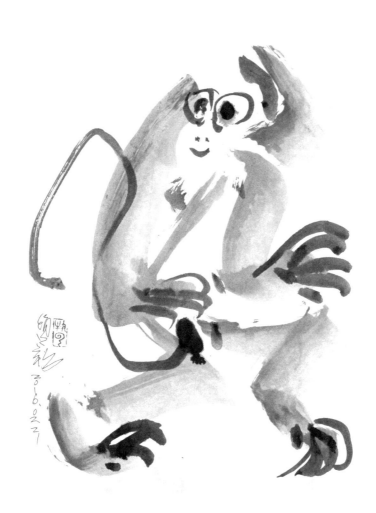

雨，路過

整夜。雨路過我住的山區……

不只山區；我遙望不見的山下，

我曾經住過的平原、農村，

我曾經去過的遠方的城市，

我現在想到的海洋、天地、宇宙……

雨，路過路過我的心，穿透時間空間

<div style="text-align: right">（2014.05.09/05:47研究苑／聯副）</div>

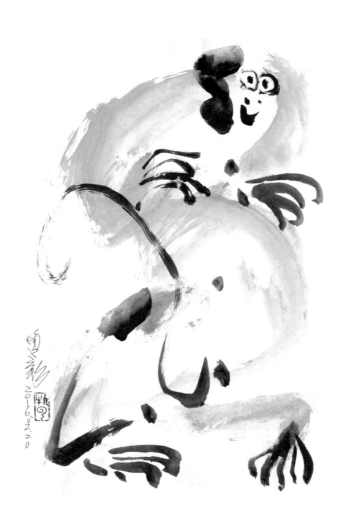

風，高過

風，高過。高過晨起的陽光，

高過即將抵達的海洋，

高過心中潔白的

玉山。高過，高過久已失落的童年他鄉；

風，高過。高過不再想望的愛戀，高過

高過，我已完全不絕望的重複

（2014.05.19/10:30捷運後山埤站）

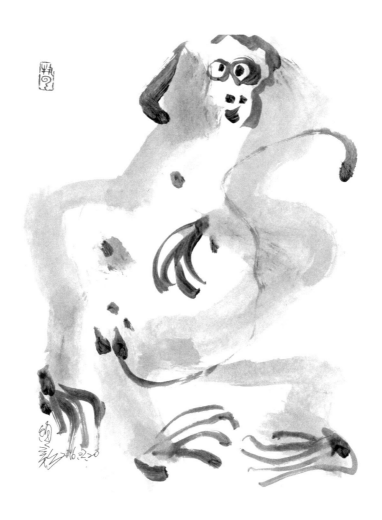

雲，想過

雲，想過隨風飄泊

在不是天空的家，投影在一條河中

想過，不想還在想的昨日，昨日今日明日

飄泊生生世世，他想過無解的人生；

雲，想過河中的一條魚兩條魚三條魚

無數不再見證的魚和雨，都想過……

<div align="right">（2014.05.22/09:34在捷運上）</div>

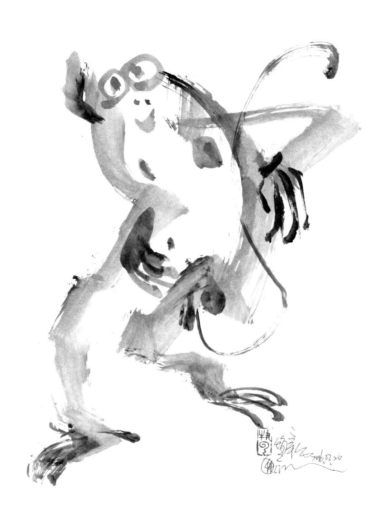

上上下下

總會有上有下，上上下下

也許你還未到站，或你已下車
從起站到終點，人生都這樣

上上下下……

（2014.12.14/16:08捷運西門站）

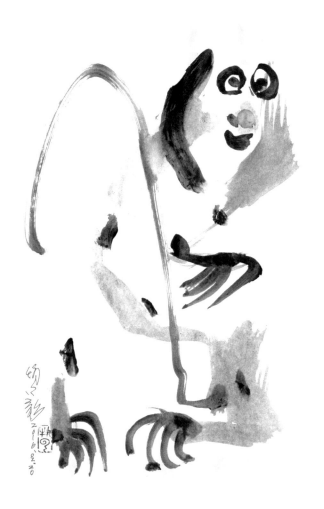

長長短短

長長短短，不長不短
都是距離；

你的我的，他的
我們坐在一起──

有心的距離。

（2014.12.14/11:26捷運上）

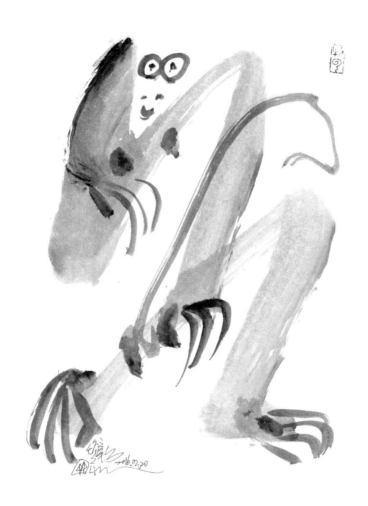

左左右右

兩個兄弟，雙胞胎
一個做工，一個當老師

靠一張嘴。

（2014.12.16/02:05研究苑）

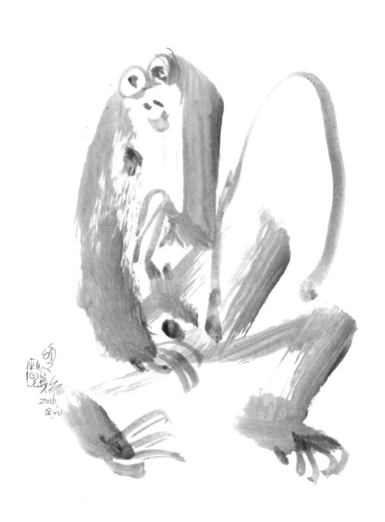

活著，寫詩

（1）

什麼都會死，

只有詩才能活著；

寫詩，她會比你

活得更久。

<div align="right">（2014.12.28/11:15齊東詩舍即席之作）</div>

（2）

活著，寫詩

死了

讓詩活著。

<div align="right">（2015研究苑）</div>

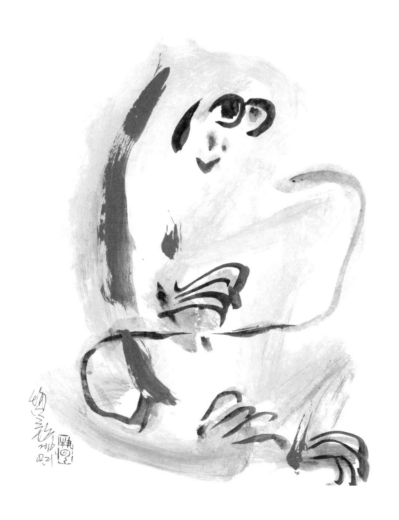

問號

鷺鷥，翻轉扭曲脖子
打著？問號──

問，蒼茫大地
問，漠漠水田
問，乾瘦小溪

魚蝦都絕種了嗎？

（2015.02.23／研究苑，整理舊作）

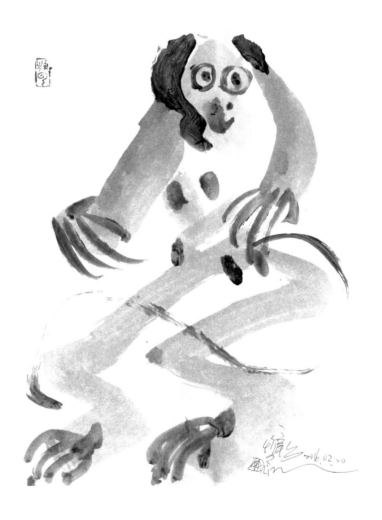

冬季休耕

農舍、別墅都種在田裡，
冬季休耕，要收割什麼？

灰霾雨天，鷺鶯、水鳥小心翼翼
窺探農舍別墅晚餐桌上，留下
什麼魚肉剩菜？

北風呼呼大叫，今晚我要
空著肚子睡覺！

（2015.01.28／09:19去三峽插角公車上）

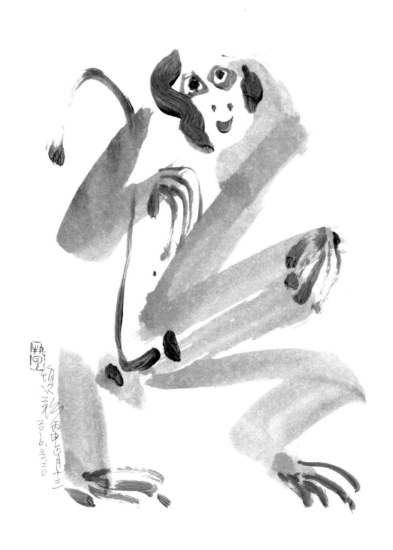

隱形眼淚

眼淚有不同濃度，有一滴
與身世有關，總是隱形
凝固；

懸掛在眼角！

（2015.05.09.03/13:07捷運行天宮）

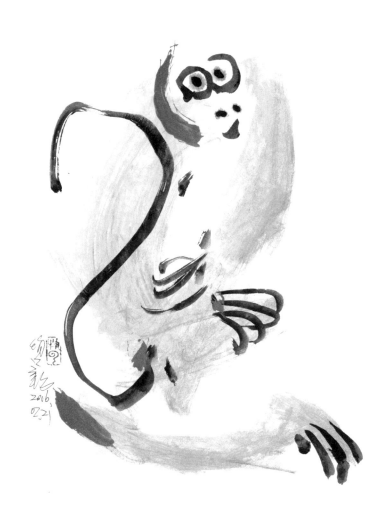

一隻貓的午後
──《轉角對話》2.

慵懶是時間：不問公貓母貓，

牠趴在花崗岩石的台階，
等我轉角時，眯著瞳孔夾住
午後陽光的碎片；

沒有正眼看我，我躡足夾帶自己
已經縮小的影子，側身跨過……

（2015.06.10／08：58南竿海老屋）

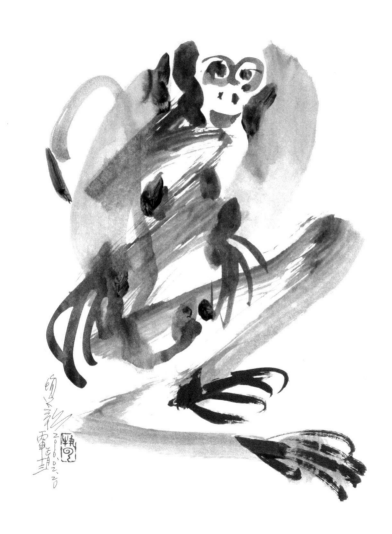

謎樣的藍眼淚
──《轉角對話》4.

每晚都患憂鬱症；

不知妳會躲在哪兒？
也不知陰曆陽曆，最好一片漆黑

只要自己乖乖守住心裡一處岬角，
想妳；最好銀河也無波無濤，也無光

午夜，老街轉角又有一陣風
從澳口衝上來……

（2015.06.10/11:11南竿海老屋）

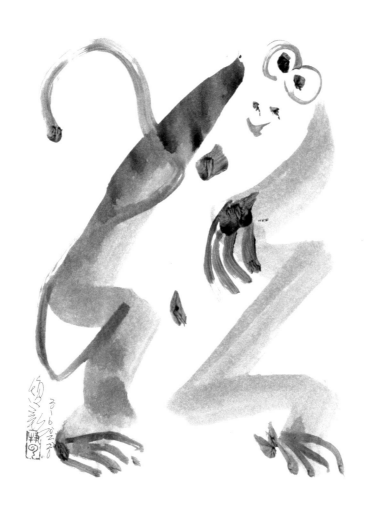

牛角灣的早上
──《轉角對話》16.

眼睛才剛睜開，海的睫毛眼瞼

一睜一眨一閉都看到，更遠的牛峰背

翻個身來又翻個身去，不想起床

昨晚老街上的老酒，在老依嬤的老甕底

讓我一口喝乾，轉角那盞習慣眯著眼的燈

問我，醉了嗎？海風一來我又醒了……

（2015.06.13/07:39海老屋）

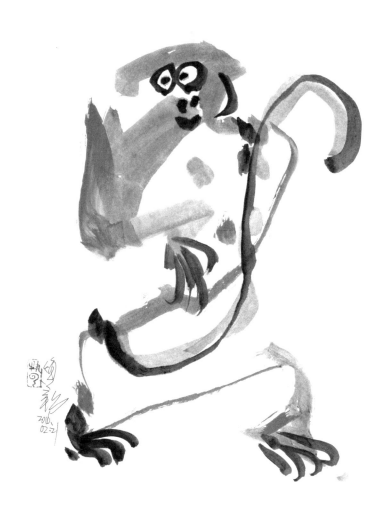

懷中的小提琴

高山流雲，幽谷水聲；

我在想妳，
每一個高音和低音⋯⋯

（2015.07.06/07:00研究苑）

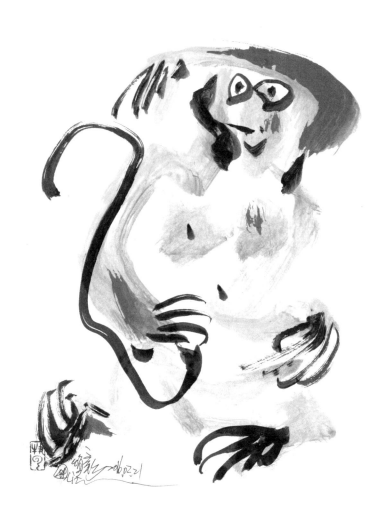

獅子座的兔子
──屬兔的獅子

（1）

紅眼膽小冷靜，我守望著

獅子座億萬年的孤寂；

面向人生，春夏秋冬……

（2）

隱形的獅子，膽小；

作為兔子，草原翠綠

日夜夢想的家園。

（3）

天空遼闊，獅子座的

北之北方，也是遼闊；

我兔子心中的草原，也是

（2015.08.15/09:36在捷運上）

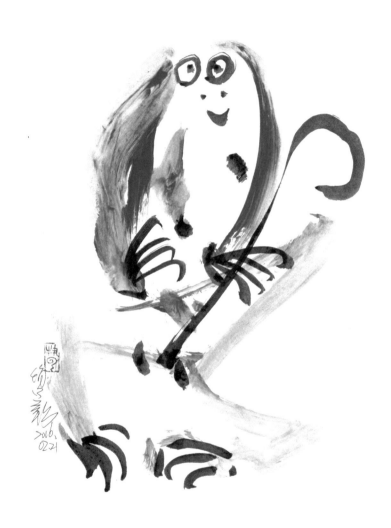

日常‧無常‧如常

（1）

寄出一本書，收到一封信，又一本雜誌；信中數首詩，詩兄舒蘭打美國寄來，每一首都是、他八十餘年歲月累積點滴的智慧。

讀著讀著，我也老了，我也該有智慧。

（2）

今天的行程，第一站，還是去台大，讀人生，讀病痛，讀不知所以；所以，有很多無解和無奈！

我要學會什麼？學會所得即所失，學會不捨即痛苦，學會放棄即無情，學會感恩即平和……

（3）

一生有多長，多長才算一生？長長短短，短短長長，如何衡量？

病痛纏身，一秒太長；快樂幸福，一生一世都太短！

<div align="right">（2015.08.21/11:16台大）</div>

（4）

早安。夏末，有蟋蟀奏鳴曲。

2015.08.23/12:18/13:00/18:00/18:15/21:15/21:30/245/22:00/
22:30/23:00~
這一連串數字，怎麼解讀？

從台大醫院13F／B9-1降到B3-2，搭地梯，通過往生大
道，進入太平間，再到殯儀館真愛室1；路是那麼順暢，
病痛才難熬。

有天，我也要走這一條大道，現在是我和所有子孫送我內
人遠離病痛，陪她脫離苦海，先試走一趟⋯⋯

是一種日常，也是無常。

<div align="right">（2015.08.24/05:56研究苑）</div>

（5）

拔一切業障根本，得生淨土陀羅尼。

摺蓮花，摺元寶，摺福衣，摺鞋子，摺報恩塔……，還有
什麼不能摺？

一摺，一叩頭，我身子都向前傾，如跪拜，默念一句阿
彌陀佛；每摺一折，我都想到今世前生；如何來，如何
往，如何如來，如如來，默念一句佛號，阿彌陀佛，回向
往生者，一一要火化，包括此生借用的軀殼。

日常。無常。如常。如無常。如如常……

（2015.09.08/17:49佛苑會館）

（6）

一百零八朵蓮花。一袋袋元寶。一袋袋庫錢。一袋袋大銀
小銀。堆積如山。極樂世界，也得存錢乎，花錢乎？

有錢無錢，都得上路。日常。如常。一切如常。如如常。阿彌陀佛。

有天，我什麼都不要了。子孫一個個都別忙。一個個都別難過。一個個都歡歡喜喜。我自己也別難過，要歡歡喜喜……

<div align="right">（2015.09.08/19:47捷運昆陽）</div>

（7）

積善。積德。才有後福。

白露。已是秋天。藍天白雲在上。原以為走一段中山南路、椰子樹挺立的大道，是愉快的；走過立法院，走過教育部，再走到台大，難過比病痛更多！

要人權，要正義，就可以長久違障、搭蓋帳棚、霸佔人行道？教育部圍牆必有鐵絲網才能保護教育部？電線桿、燈柱可以任意張貼選舉、抗議傳單？

這是什麼城市？什麼國家？我賴以為生的寶島嗎？

日常。無常。無無常。台灣正在沉淪！

（2015.09.11/7:55研究苑）

（8）

服藥之後，暈眩，心臟劇跳，容易打嗝、疲累，尿尿泡泡特多又綿密，久久不滅；不過，大號定時、順暢，天天都有，正常。睡眠良好。

我一向少服藥，甚至排斥，醫師要我做幽門桿菌、吹氣、抽血檢查；因為妻後，全家都要；結果，我是少數陽性反應者，得進一步照胃鏡、追蹤……

生死有命，我不想賴活，我會認真的活；我會努力做我能做的……

（2015.10.24/17:10昆陽等社巴回家）

（9）

祈福，點燈、獻哈達、禮佛，請大師加持。

妻後，各種超薦誦經法會，一一照做；盡人事，為先走的人，盡心盡力，問心無愧。求得安心。

無從來處，也無從去處；是曰如來。如如來，我什麼地方也不去！此生，就只守著自己的一顆心。如如來。

阿彌陀佛。如如來……

（2015.12.01/09:57去嘉義高鐵）

（10）

妻後留下一座小山丘的衣物；衣服最多，我不能穿，鞋子不少，我也用不著，包包比它更多，我也無一可用，眼鏡十幾付，我挑了一付，讓它幫我閱讀；我們都是老花了，度數有點近似。

她已經放下了，可以幫我閱讀人生。我還未放下，還在凡
塵灰撲撲，字裡行間打滾……

（2015.11.23/21:39研究苑）

（11）

北海陰雨，寒風徹骨。妻後百日，大悲已過，還會有什麼
大風大浪？

這一生，我送走四位至親的人。父親走時，我還中年 ；
有一年，我應該說老了，已過七十，兩位媽媽，一個百
歲，一個九十七，一個月內，先後仙逝；現在，我更老
了！將近八十而非十八，又送走一個；人生路上，就是這
樣接接送送；接接送送……

大風大浪已過，還會有什麼大風大浪？

（2015.12.01/08:59在捷運上）

（12）

妻後百日已過，還有對年，還有長長久久……

洗衣，我喜歡讓洗衣機，脫水機，烘乾機，都休息；

從洗襪，到洗內衣褲，到襯衫，或毛衣、外套，我習慣都
用手，輕輕細細搓搓揉揉，讓每一個肥皂泡沫都替我細細
思念我小時候媽媽如何辛苦為我洗衣，也回味我妻長達
五十年為我忍氣吞聲，搓搓揉揉……

我要讓每一個肥皂泡沫細細滌淨我內心的痛，和痛痛之後
的不知如何的悔過……

（2015.12.20/22:05研究苑）

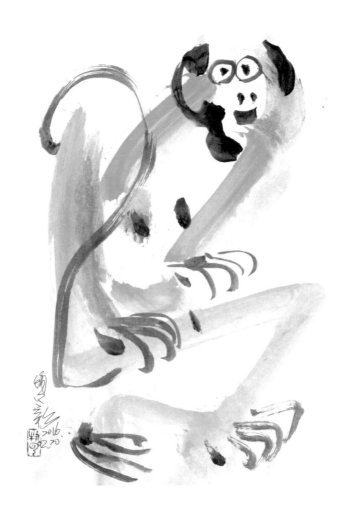

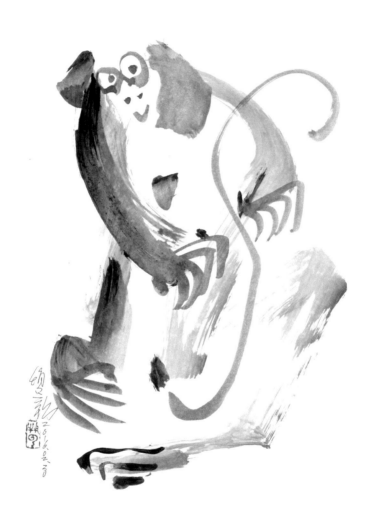

詩‧在黃鶴樓

1.登現代黃鶴樓

太陽從白雲閣背後，登上黃鶴樓；

長江漢水，依舊清澈

必然黃金洶湧，金光閃爍……

崔顥詩中飛去的黃鶴，

會飛回，也必然成群結隊，如遊客；

絡繹不絕，日日月月，千千萬萬。

（2015.10.12晴／上午，森泰中洋）

2.樹之裸體

陽光紋身，

上面好看，下面

更好 ；

紋身裸女，

沐浴晨光；無塵

無垢。

3.松濤無聲

月湧白雲閣，

漢陽長江鸚鵡洲；

成群仙鶴，飛返

蛇山黃鶴樓。

4.雲衢攬虹

晴川虹橋在右，

長江大橋在左；

神龜神蛇，

一前，一後；

萬隻仙鶴，

盤旋千禧鐘。

5.鵝池折翠柳

羲之歐陽，拾鵝毛
揮毫書寫詩黃鶴；

崔顥李白，折翠柳
萬古詩篇在鶴樓。

（2015.10.12/15:37武昌森泰中洋酒店）

6.千秋功業

白雲閣上白雲間，
綠竹竹露滴滴清；

岳飛廣場，馬鳴
風瀟瀟；

抬頭，仰望
萬里晴空──

7.樓前樓外

黃鶴樓外，神蛇吐珠

武昌，日日有日出；

黃鶴樓前，神龜接夕陽

漢口夜夜存大洋。

<div align="right">（2015.10.13/03:02森泰中洋）</div>

8.江上遠眺

江上遠眺，玉宇瓊樓；

輝煌武漢，黃金打造。

天下名樓，黃鶴萬古；

夜夜金光，閃閃爍爍。

<div align="right">（2015.10.13/03:40森泰中洋）</div>

9.與崔顥對話

來了！我來了——
昔人乘去的那隻黃鶴，
載我歸來；

我，拿起李白擱下的筆
續寫黃鶴樓，長江漢水
依舊，天際滾滾流……

10.與李白對話

丹桂甜甜，陣陣香
今夜有空，您我同在
白雲閣湧月臺，共舉
琉璃杯——

您喝茅台，我喝陳高；
不醉，不歸……

（2015.10.14/04:32森泰中洋）

11.親近古琴臺

金桂銀桂，清香甜
今秋親近古琴臺，
月湖琴音，穿越月湖橋；

橋邊月湖荷蓮蓮，
蓮蓬蓮子，綠珍珠
伯牙心聲，迴盪千秋千湖……

（2015.10.14/15:47漢陽月湖畔）

12.楚波亭之外

丹桂飄香，川邊蘆花
搖白秋色；抬頭仰望蛇山之上，
金璧輝煌黃鶴樓。

暮色烟波，今不見白雲樓！
又錯過漢陽樹，也未登晴川閣

烟波改建，已無烟波亭……

（2015.10.15/05:29森泰中洋）

13.從東向西——遊黃鶴樓.1

如果從日出到日落，

如果從唐代到現代，

我會來來回回的走；

如果我走進白雲閣，

如果是秋後，我就在湧月臺

天天賴著，不走……

（2015.10.24/13:23桂竹林老家）

14.從西向東——遊黃鶴樓.2

如果從日落到日出，

如果從現代到唐代，我會

在白雲閣上和崔顥

共詠現代黃鶴樓；

如果有月亮，如果桂花飄香

我要浮一大白，醉臥鵝池中。

（2015.10.24/13:56桂竹林老家）

15.題千禧鐘

早安，鐘聲響

蛇山千禧年敲千禧鐘，

崔顥李白重臨白雲閣，

我坐湧月臺，夜夜靜觀

千鶴穿越千山雲霧，

飛返仙境黃鶴樓……

<div align="right">（2015.11.21／午夜 研究苑）</div>

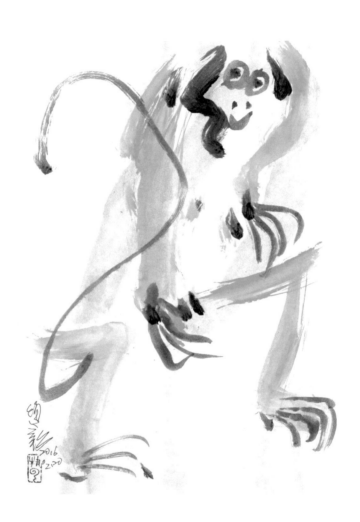

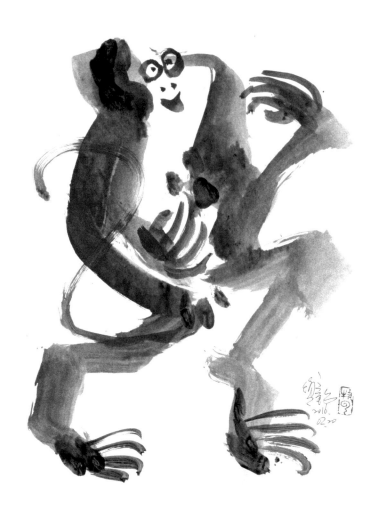

妻後・小詩

1.七七四十九之後——妻後自己燒水、煮飯……

茶壺煮茶，我沒告訴她

我的痛；我知道，

她也正在

痛！

一生煎熬，

一身滾燙。

2.大姊如母——媽媽不在，大姊就是媽媽。

眼前，兩片枯黃老葉；她和我

秋後有風，才剛剛變涼，

怎一吹就抖動不已？

大姊躺在加護病房，

閉著乾癟的眼瞼，已雕成

一片落葉！

（2015.10.28/07:08研究苑／11.13聯副刊載）

3.剩飯・剩菜——妻後煮飯、洗衣已是平常

每次買便當回家，當晚餐

我都沒把它吃完，也未丟棄另一半；

正如結褵將屆六十年，我們

餿，是夠餿了！

酸，也已夠酸了！

她沒拋棄我，我也沒遺棄她……

（2015.11.04/12:45研究苑）

4.黃昏時刻

我們的痛，不在高溫

不再煎熬；逐漸冷卻，

也漸漸升高——

火爐千度，黃昏時刻

我抬頭，看到西邊的自己；

如夕陽，在冷卻……

（2015.11.08/09:30曼谷帝日酒店1666）

5.舊衣，要曬

每件舊衣，都有體溫

也都有體香；在眼眶打轉

冬天，要曬太陽

春天，要曬太陽

夏天，要曬太陽；

她是秋天走的，秋天也要曬曬太陽……

（2015.11.08/22:30曼谷帝日酒店1666）

6.一屋・空蕩蕩

一屋空蕩蕩，我無意逃離

非刻意的離開 ； 也許她會回來，

也許深夜，我留著一盞燈

我啟動周遊列國，再次來到暹羅

熟悉而陌生，是微笑的國度；

她回去了嗎？她，會回來……

（2015.11.10/01:10曼谷帝日酒店1666）

7.久久，我還在

久久，我還在，還在

想她；想她的好，想她的壞

再好，再壞，都已成為過去

只有我在，在現在

在一屋子的昔日，一屋子的現在

一屋子的我，久久還在……

（2015.11.10/01:25曼谷帝日酒店1666）

8.告別微笑的國度

在微笑的國度，我又多活了三天

其實，我只是習慣

和自己同居，睡了三個晚上；

妻後，未達百日，不習慣的是

自己還在漂泊；夜，仍然很長很長

一直望著黎明，連接白天……

（2015.11.10/19:29曼谷飛台北TG636）

9.我羨慕蝴蝶

我羨慕蝴蝶，總在花間穿梭

春夏秋冬，我為她種植百花；

玫瑰茉莉，桂花月季；薰衣草

迷迭香……

我會瞻望自己，投影在池中

如水仙，在古代；蝴蝶超越時空

<div align="center">（2015.11.10/20:0曼谷飛台北TG636）</div>

10.她之後‧秋後

我一直在我的腦海裡，總是

走不出來；在想她

她之後尚未百日，也是秋後

漸涼；打心頭涼起，

再從天邊涼回來，我一直望著

一棵樹，最後一片枯葉；我凝望著……

<div align="center">（2015.11.16/04:56研究苑）</div>

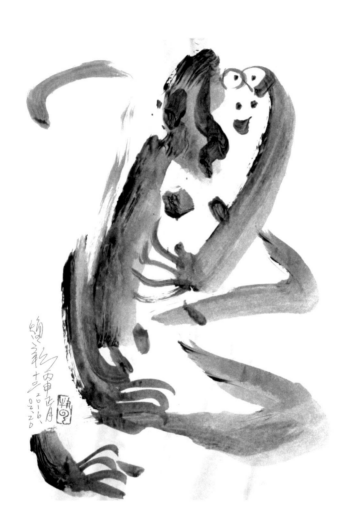

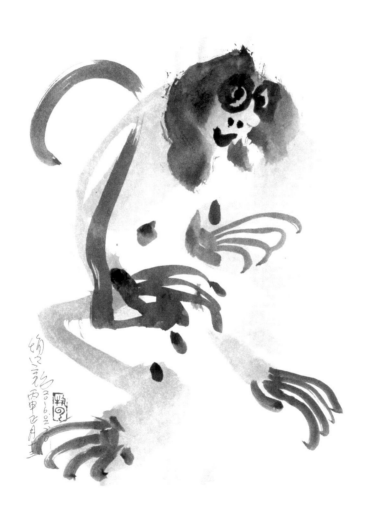

種我‧青春

時間不睡覺，青春不在夢裡；
她，種在我心田──

種我心田的花，不分
春夏秋冬；天天綻放。

我心田，不用施肥；
愛，是肥沃的……

（2015.11.24/21:06在回家的社巴上）

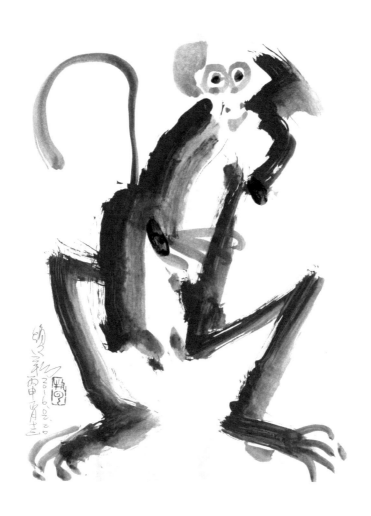

青青・春春

有一種植物，新品種
叫青春，我習慣輕輕叫它
青青或春春；又或
青青春春，妳就是我的

親親，青青春春……
我用半世紀詩心培植它。

（2015.12.27/09:06研究苑）

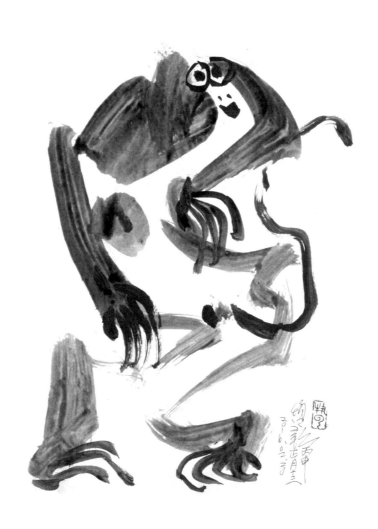

我的歌

我的歌唱完了！但總得要求自己，
改變原來的調子，原來的唱法；

青春不在，不再青春的變調
也日日青春──

我要懂得珍惜，讓養在心裡的鳥兒
展翅高飛，在自由的風中

（2015.12.29/20:45羅東回台北首都客運）

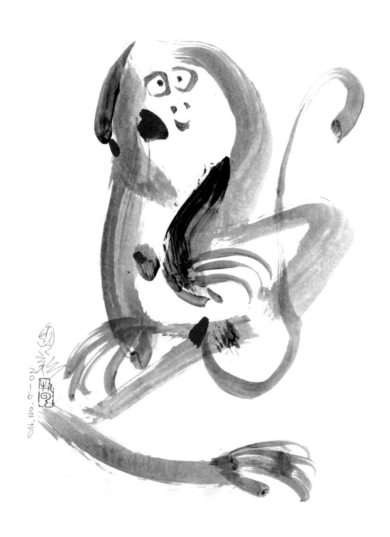

此刻・現在

青春不老，年齡會老；

像樹的年輪，紋心

記得很清楚。哪年哪月哪日，

甚至還記得時辰……

這些，我都應該忘掉

讓我只知此刻現在；是永恆

（2015.12.15/17:49捷運後山埤）

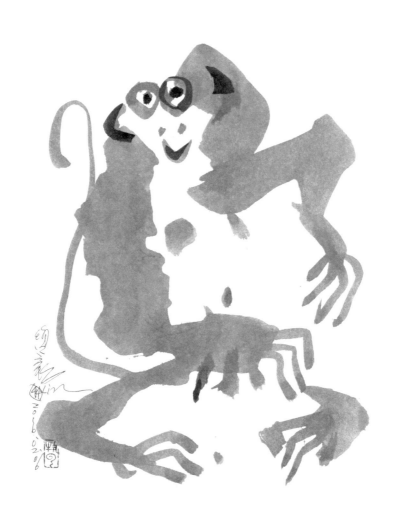

存在非存在

不存在之存在，乃存在之不存在；

在風之中，我在雲中
在水之中，我在氣中

不存在即存在，不必在乎存在不存在

（2015.12.13/20:39昆陽／聯副刊載）

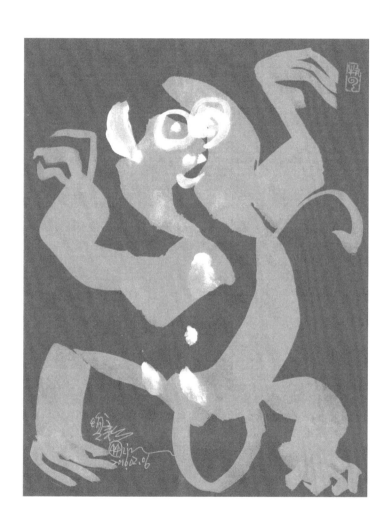

我非我，我是我

說我的時候，我已不在；
不在的我，早就不在
他，只在時間之外……

不能不要的，不是不要
天高路遠地遼闊，
非我之我，以及是我非我之是

（2015.12.15/18:05昆陽／聯副刊載）

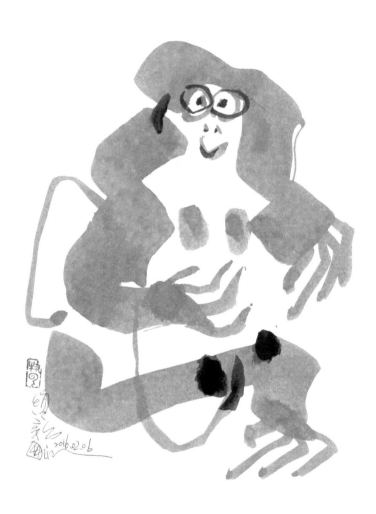

我的故鄉

所有的星星都同時降落，
在蘭陽平原，夏天夜晚的景象

國道五是天上銀河化身；
我穿越銀河星系，回到美麗的寶島

一出雪隧，這兒有我溫泉保溫的血點⋯⋯

（2015.07.25/22:05回礁溪首都客運剛出雪隧）

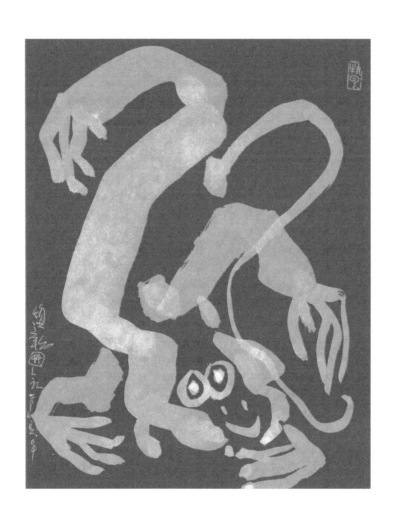

小詩・12

1.

我心讓妳穿越；
捧著一朵待放的荷花，

供佛。

2.

露珠含淚，半夜留下；

荷葉捧著，
獻給早起的太陽。

（2016.02.15/10:33捷運）

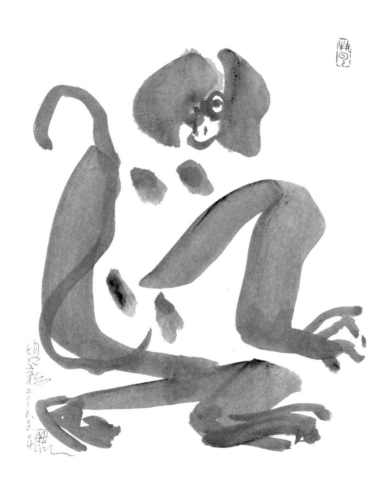

有誰來過

美，應該都住在我們心裡。

我還未打掃的家門口，
不打掃也可；

不知昨晚有誰來過，
留下兩片腳印，一朵小花；

地上兩隻小眼睛，緊緊盯著她⋯⋯

（2015.12.22/10:09研究苑／聯副刊載）

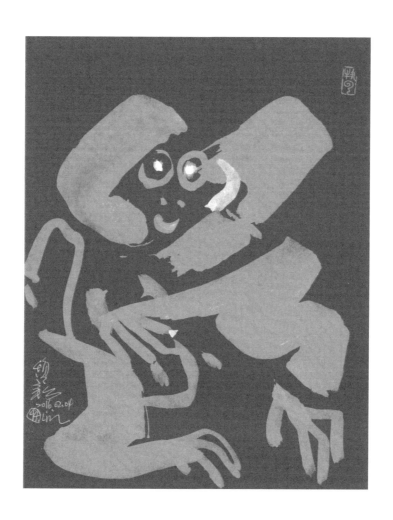

一字或一行

1.母親的眼淚

　　海

2.工人的汗水

　　江

3.升

飛，靠兩片羽毛——

（2014.12.16/02:15研究苑）

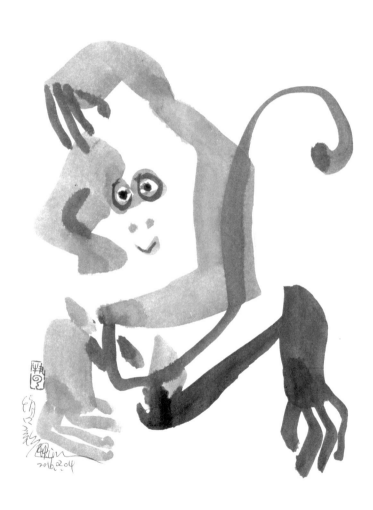

我很開心
──為猴子寫詩系列

我的猴子，每一隻都應該

很開心；這是一種哲學，也是

一種人生觀──

快樂就是我們要實踐的理念。

我這樣告訴自己，自己就真的

快樂了起來；我很開心。

（2016.02.08/22:40研究苑／丙申正月初一）

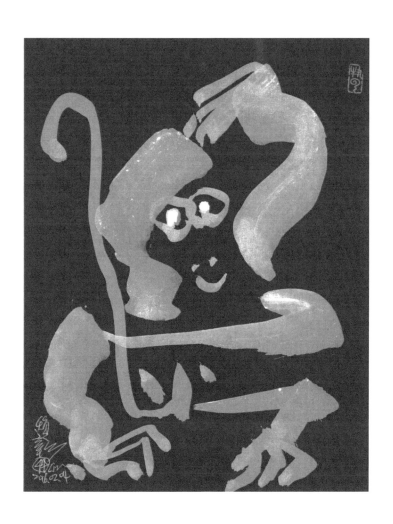

除了玩，還有
──為猴子寫詩系列

除了玩，猴子還能做什麼？

牠瞪著大眼睛，搔搔頭

弄弄尾巴

看著我；牠不知道我在問牠。

其實，我應該問問我自己

除了吃飯，我還可以做什麼？

（2016.02.13/09:21捷運剛駛出昆陽）

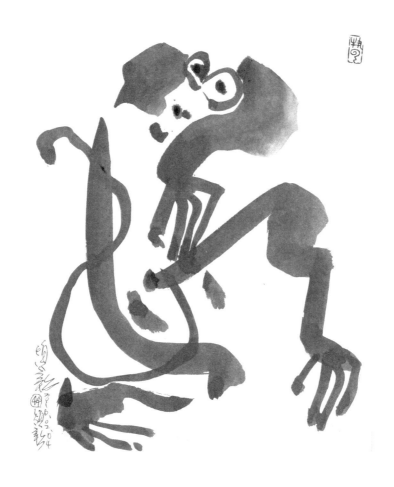

搬，或不搬

搬，或不搬？
搬不動大的，用心搬；

別用力搬。別等別人搬。

阿里山、雪山、合歡山、玉山……
我——搬進
心裡。

（2016.02.17/08:37捷運忠孝新生）

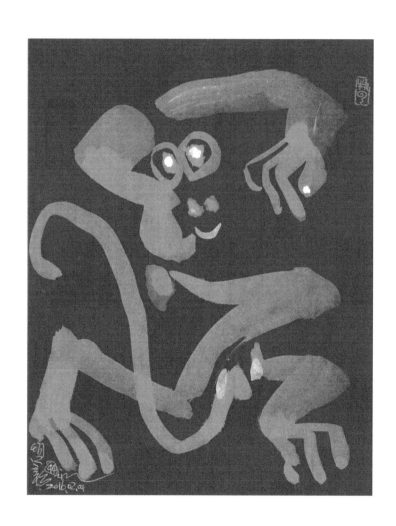

給　野薑花姑娘
——《給　百花的情詩》1.

環繞清澈池塘，童年單純

妳以純白之丰姿投影，

和池中小魚小蝦玩耍；

童年記憶，不改變的清香

夜夜飄進夢鄉；在碧波之中，

白鳥振翅搖曳

（2009.03.25/20:25研究苑）

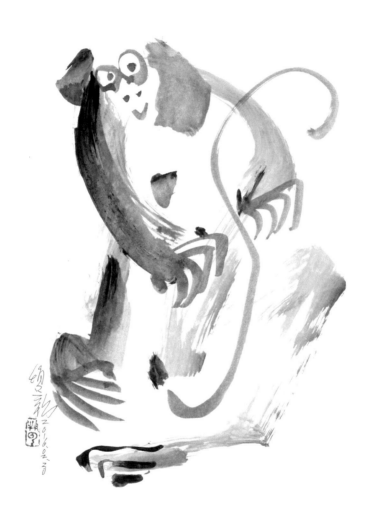

給　蝴蝶花姑娘

──《給　百花的情詩》2.

金桂銀桂，花開四季
習慣把自己縮小，躲在綠葉之下

縮小不能再小，還是
保持高雅 ； 高貴的氣質

高貴的花，金的銀的甜香
釀蜜釀酒釀詩 ； 墜入夢鄉

（2015.03.25/20:55研究苑）

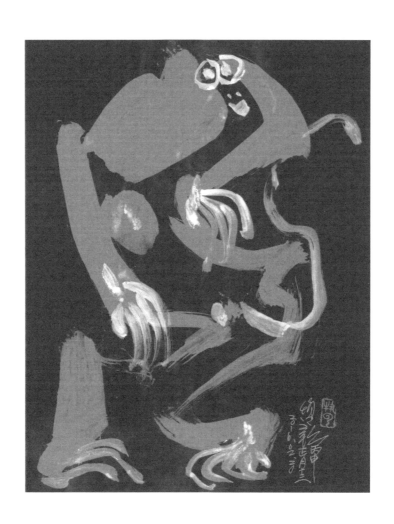

給　醉蝶花姑娘
──《給　百花的情詩》3.

不只我愛喝酒，蝴蝶也愛喝酒

妳用花蜜釀的甜酒，一定很純很濃
蝴蝶喝了就會醉吧！
我也想醉一醉，讓我先沾沾唇
一小口一小口的喝；

能醉蝴蝶的，想當然也會醉我。

（2015.01.26/17:52研究苑／聯副刊載）

126

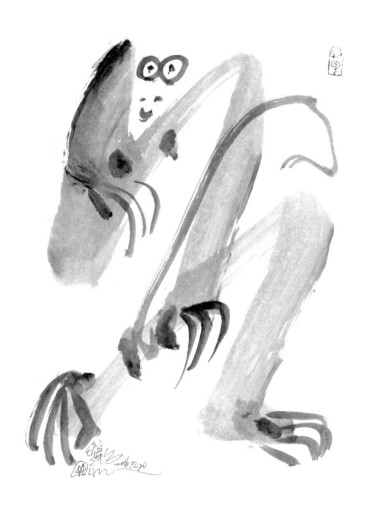

海洋短歌

（1）

海有什麼心情
浪花知道

我知道我不知道的
宇宙都知道

（2）

一起一伏
天地呼吸

宇宙的心臟
永不衰竭

（3）

白是一種心境
天地有情

情緒幻化無窮

我以浪花表白

（4）

只有激起浪花

才能證明

我無怨無悔

（5）

浪花超越純潔

波浪流動

水紋書寫

天地萬物

一體同心

<div align="right">（2013.06.02/05:23研究苑）</div>

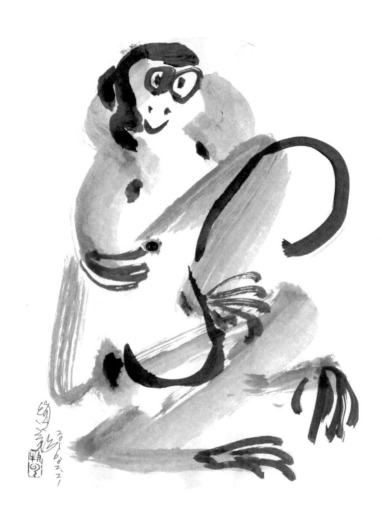

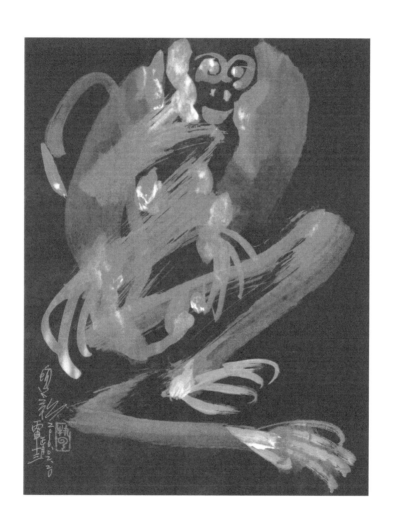

我的血點

（1）

我出生在一個農家，
地圖上找不到名字
小如芝麻，叫礁溪；

你問我，血點呢
──它藏在綠色
地球中。

（2003.08.23泰國／2016.02.12修訂）

（２）

我的血點，已凝固成膠
留在桂竹林；

有天，它會變成一顆星，
嵌在獅子座的眉宇間，豎起
成牠的第三隻眼——

烏黑雪亮，鳥瞰人間……

（2015.08.06/09:27首都客運雪隧中）

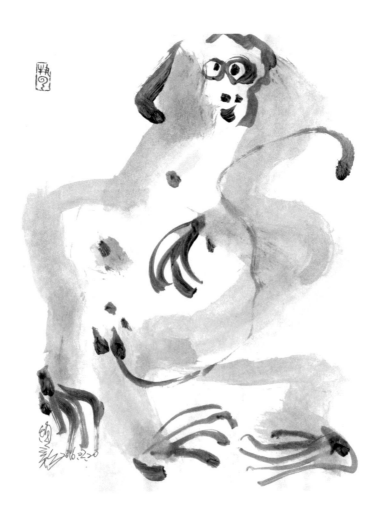

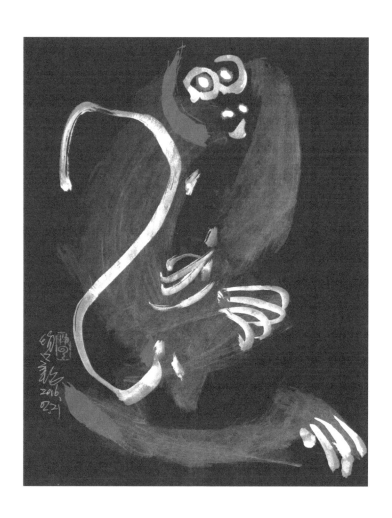

小詩・沒大・沒小
──後記

／林煥彰

詩，要寫什麼？我可以事先都不知道；但五十多年來，我一直自我摸索，總有些想法，也知道自己可以寫什麼？要寫什麼？因此，清楚了解自己不會寫大詩，只好寫小詩；「小詩，沒大，沒小」這句話，在閩南俗語中，意思是不守規矩，甚至我小的時候，還常聽長輩用來訓斥小孩：不要亂來。這裡我借用它，本來要當書名，後來想到畫作用的全是自己畫的猴子，而且也已經寫了一首有關猴子的詩，題目就叫〈猴子，不穿衣服〉，只好讓它退居第二位，作為副題；其實，它還是很重要的，我多少有意藉它暗示：寫小詩，我不受約束。甚至要給自己更大的自由空間；再說，也因為從2003年元旦起，我編泰國、印尼《世界日報》副刊，開始在東南亞、台灣，提倡六行小詩（含以內）寫作有極大關係。因為收在這裡的，以六行為主。

收在這裡的詩，是2008年之後的一部分作品；非全部，也非選集，這些年我寫了不少系列之作，例如08年到港大駐校，寫了《般咸道詩抄》近四十首；2014年去馬祖南竿駐島，也寫了近二十首；

還有《物件・物語》、《給　百花的情詩》（有馬修幫我分別做成限量手製書），都各有三、四十首，我只抽樣用了兩三首，唯有去年兩個系列例外，那就是突然要來的事，我都不知道怎麼來？而且有好有壞，無法選擇，似乎時候到了，它必然就會來！

　　去年的兩件事，我把它們寫成詩，都收在這裡，我必須交代一下；先說好的：十月初受邀去武漢，之前我都沒想過要去武漢，卻有機會不花自己的銀兩，其實自己也沒有多餘的錢可以亂花，就在武漢待了一個禮拜，專為黃鶴樓寫詩，寫了十五首小詩；這算是好事。壞事呢？傷心難過，發生在8月23，內人因病過世；雖然我們在一起，談不上恩愛幸福，畢竟還是過了長長五十餘年，一世夫妻；她走了，悲愴難過，我有詩要寫，而一寫就寫了十多首小詩和一輯十多則散文詩，我都將它們當六行以內小詩處理，也全部收在這裡，佔了較多篇幅；當然，這些都屬個人小事也是大事，我就只能寫自己內心的這些小事和大事。

　　詩，我一直都在寫；寫給大人，也寫給小朋友，甚至認為寫比發表重要。因此，從2003年元旦開始，提倡寫小詩之後，我每年寫的小詩，大都有三、四十首，除2007年1月在台北唐山出版《分享・孤獨》短詩集之後，我累積了不少，近十年，除每年7月在曼谷與泰華詩友合著、主編出版《小詩磨坊・泰華卷》，固定每人需提出三十首之外，那些作品在國內有極大部分是沒有發表的。現在有一部分收在這裡的，好壞都屬於自己，由自己負責，歡迎讀者專

家批評指教，我希望自己還有很多發展空間，從無打算停筆，也不分對象，為大人小孩，我都會不停的寫；也認為不停的寫，好的才有機會出現。小詩沒大沒小，當然我就不在乎大小，我就這樣一直寫……

　　至於書名，原來要取《猴子，不穿衣服》，與我2015年下半年，提前為丙申年畫生肖猴有關；畫生肖畫，我從2012年蛇年畫蛇開始，每年畫生肖畫，我都畫得很起勁，尤其去年，我嘗試用水墨畫猴子，覺得特別順手、好玩，符合我近十多年來在海內外到處遊走講學，提倡遊戲概念，寫詩畫畫，都可以玩；寫詩，玩文字，玩心情，玩創意；畫畫，玩線條，玩色彩，也玩創意。有畫千隻猴的企圖；而且在做畫的同時或過程中，感覺我也可以為猴子寫詩，我一寫就寫了二十多首，將來會另外處理。現在這本書要付印，《千猴‧沒大‧沒小》，就更自然符合名正言順、可以跟去年我出版《吉羊‧真心‧祝福》成為姊妹書。而明年雞年，我也會畫生肖雞，還會延續出版系列詩畫集……

　　在此感謝兩位詩人教授蕭蕭和葉樹奎賜序鼓勵，我十分珍惜。重讀詩人蕭蕭賜序提到很好的想法，我就接受他的建議，將書名改為《千猴‧沒大‧沒小》。

（2016.02.12/10:43研究苑／05.06付印前修訂）

閱讀大詩36　PG1549

 千猴・沒大・沒小
　　　　　　——林煥彰詩畫集

作　　者	林煥彰
責任編輯	盧羿珊
圖文排版	楊家齊
封面設計	蔡瑋筠

出版策劃	釀出版
製作發行	秀威資訊科技股份有限公司
	114 台北市內湖區瑞光路76巷65號1樓
	電話：+886-2-2796-3638　傳真：+886-2-2796-1377
	服務信箱：service@showwe.com.tw
	http://www.showwe.com.tw
郵政劃撥	19563868　戶名：秀威資訊科技股份有限公司
展售門市	國家書店【松江門市】
	104 台北市中山區松江路209號1樓
	電話：+886-2-2518-0207　傳真：+886-2-2518-0778
網路訂購	秀威網路書店：http://www.bodbooks.com.tw
	國家網路書店：http://www.govbooks.com.tw
法律顧問	毛國樑　律師
總 經 銷	聯合發行股份有限公司
	231新北市新店區寶橋路235巷6弄6號4F
	電話：+886-2-2917-8022　傳真：+886-2-2915-6275

出版日期	2016年7月　BOD一版
定　　價	550元

國家圖書館出版品預行編目

千猴.沒大.沒小：林煥彰詩畫集 / 林煥彰著. --
一版. -- 臺北市：釀出版, 2016.07
　　面；　公分
BOD版
ISBN 978-986-445-119-7(平裝)

1. 繪畫　2. 畫冊

947.5　　　　　　　　　　　　　　105008585

讀 者 回 函 卡

感謝您購買本書，為提升服務品質，請填妥以下資料，將讀者回函卡直接寄回或傳真本公司，收到您的寶貴意見後，我們會收藏記錄及檢討，謝謝！如您需要了解本公司最新出版書目、購書優惠或企劃活動，歡迎您上網查詢或下載相關資料：http:// www.showwe.com.tw

您購買的書名：＿＿＿＿＿＿＿＿＿＿＿＿＿＿＿＿＿＿＿＿＿＿＿＿＿

出生日期：＿＿＿＿＿年＿＿＿＿月＿＿＿＿日

學歷：□高中 (含) 以下　　□大專　　□研究所 (含) 以上

職業：□製造業　□金融業　□資訊業　□軍警　□傳播業　□自由業

　　　□服務業　□公務員　□教職　　□學生　□家管　□其它＿＿＿＿

購書地點：□網路書店　□實體書店　□書展　□郵購　□贈閱　□其他

您從何得知本書的消息？

　　□網路書店　□實體書店　□網路搜尋　□電子報　□書訊　□雜誌

　　□傳播媒體　□親友推薦　□網站推薦　□部落格　□其他＿＿＿＿＿

您對本書的評價：（請填代號　1.非常滿意　2.滿意　3.尚可　4.再改進）

　　封面設計＿＿＿　版面編排＿＿＿　內容＿＿＿　文／譯筆＿＿＿　價格＿＿＿

讀完書後您覺得：

　　□很有收穫　□有收穫　□收穫不多　□沒收穫

對我們的建議：＿＿＿＿＿＿＿＿＿＿＿＿＿＿＿＿＿＿＿＿＿＿＿＿＿

＿＿＿＿＿＿＿＿＿＿＿＿＿＿＿＿＿＿＿＿＿＿＿＿＿＿＿＿＿＿＿＿

＿＿＿＿＿＿＿＿＿＿＿＿＿＿＿＿＿＿＿＿＿＿＿＿＿＿＿＿＿＿＿＿

＿＿＿＿＿＿＿＿＿＿＿＿＿＿＿＿＿＿＿＿＿＿＿＿＿＿＿＿＿＿＿＿

11466
台北市內湖區瑞光路 76 巷 65 號 1 樓
秀威資訊科技股份有限公司 　　收
BOD 數位出版事業部

..

（請沿線對折寄回，謝謝！）

姓　　名：_____　年齡：_____　性別：□女　□男

郵遞區號：□□□□□

地　　址：_____

聯絡電話：(日)_____　(夜)_____

E-mail：_____